캘리그라퍼 박창수 입니다

묵향 박창수 지음

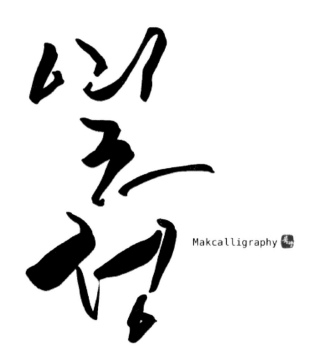

Makcalligraphy

캘리 열정만으로도 행복합니다
열정의 불씨를 꺼트리지 말고 계속 유지하시면서
내안의 캘리를 캐내십시오
수행이 따로 없습니다
캘리열정이 곧 수행 입니다.

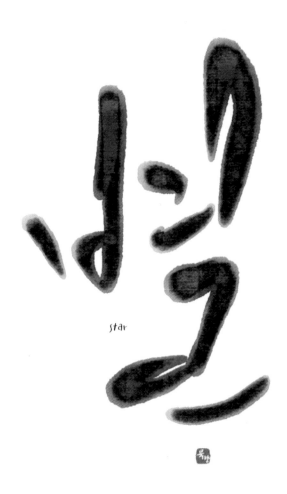

star

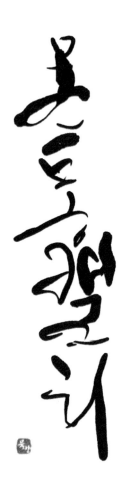

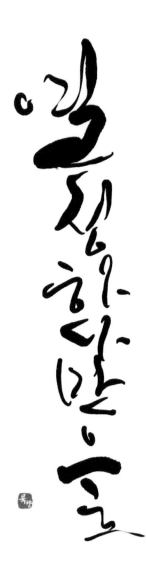

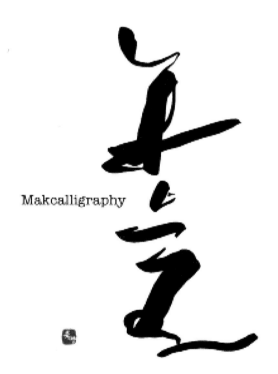

Makcalligraphy

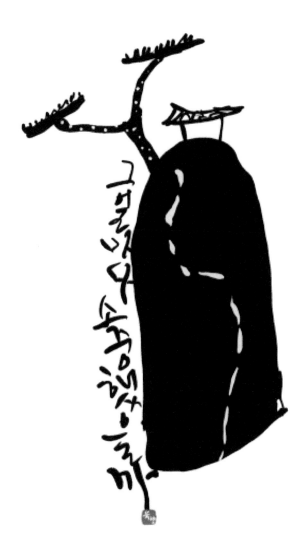

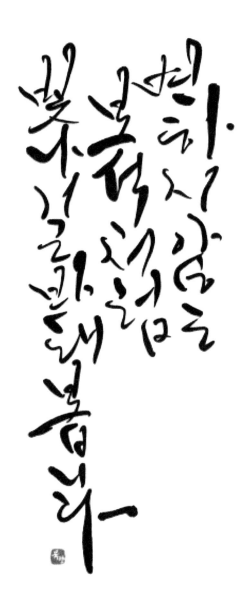

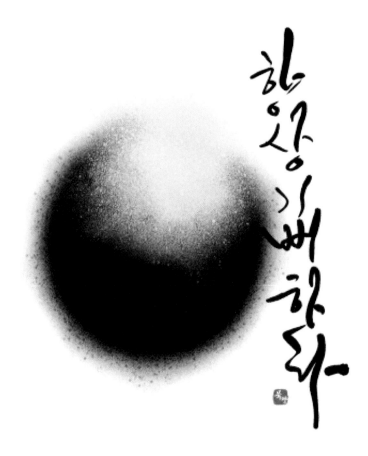

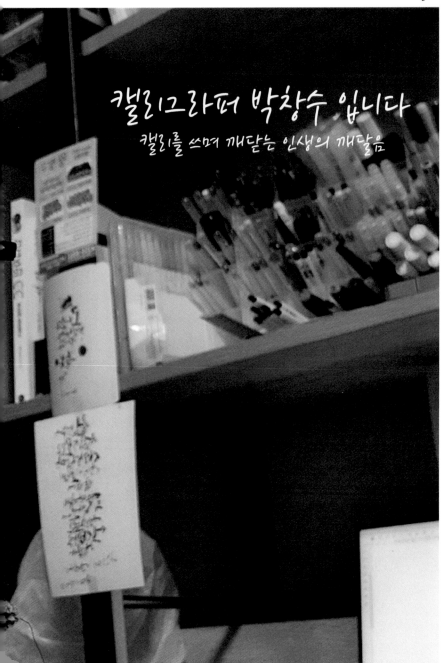

캘리그라퍼 박창수 입니다
캘리를 쓰면 깨닫는 인생의 깨달음

13

15

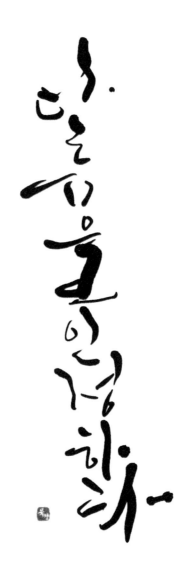

16

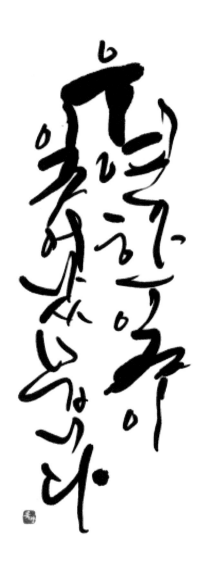

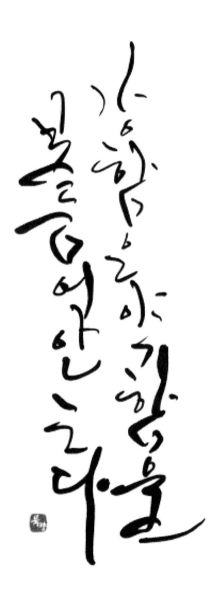

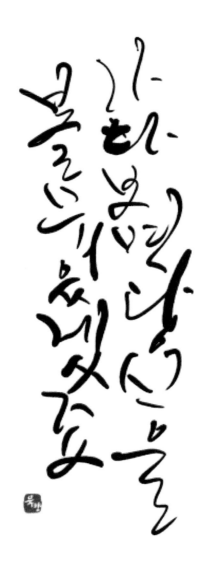

19

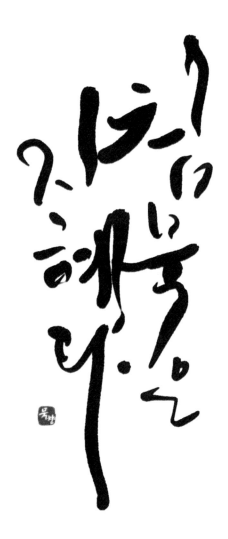

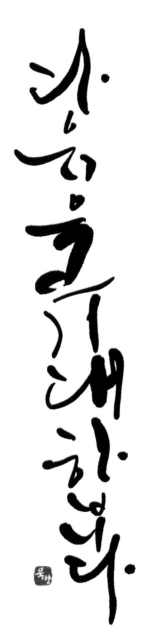

21

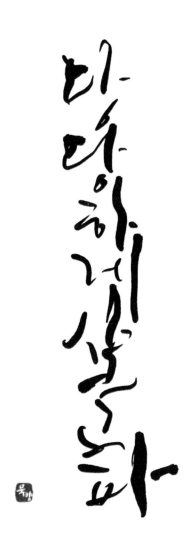

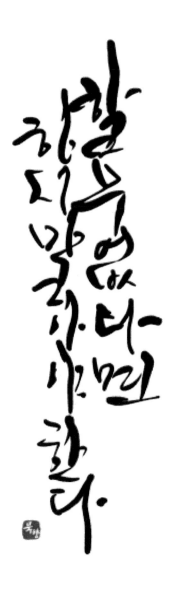

23

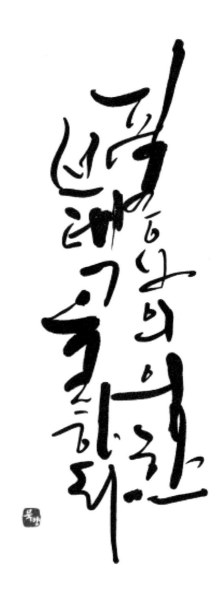

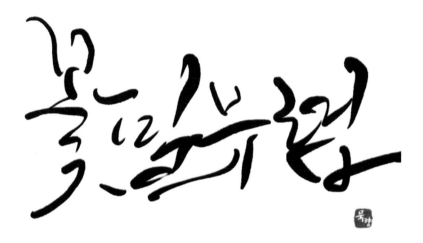

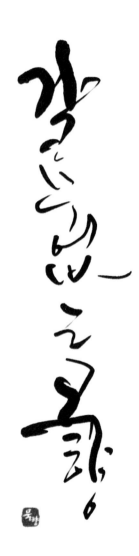

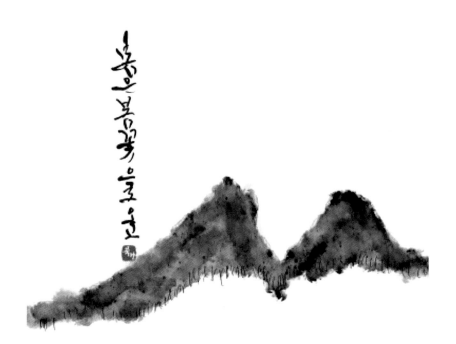

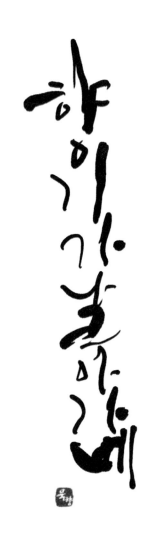

하이가 꽃이 그네

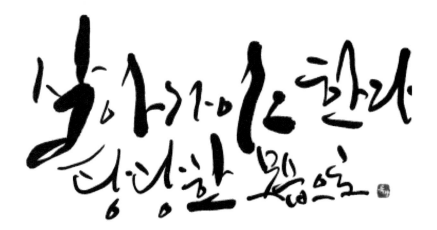

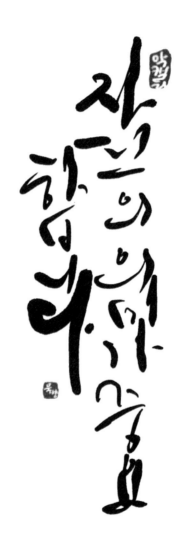

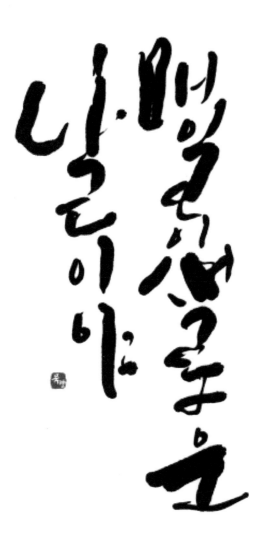

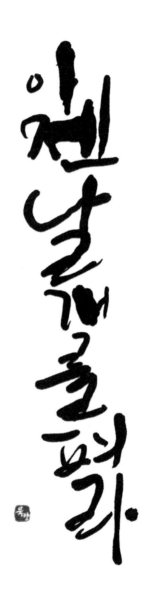

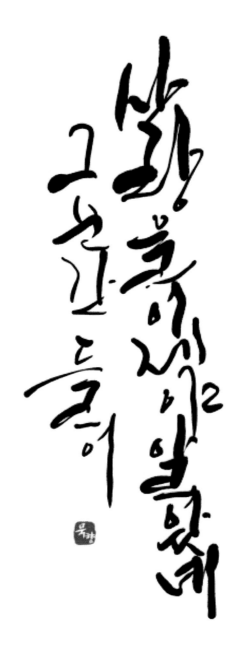

33

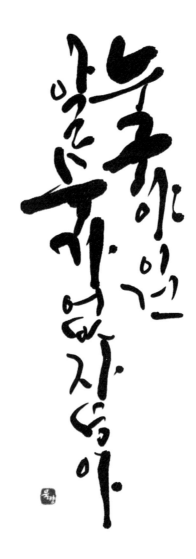

34

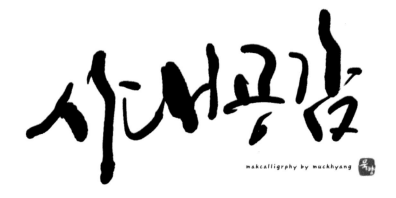

makcalligrphy by muckhyang

행복이 없다면 찾기라도 하면 된다

37

makcalligrphy by mackhyang

makcalligrphy by muckhyang

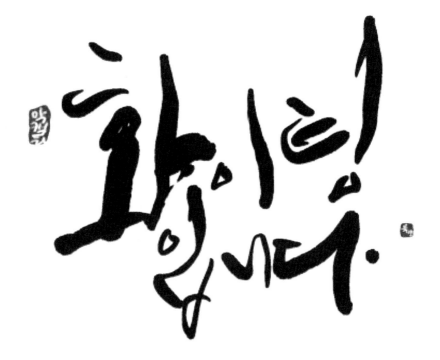

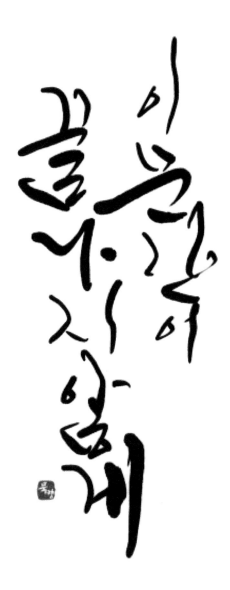

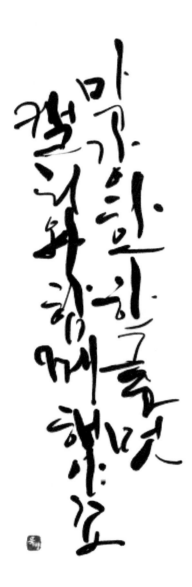

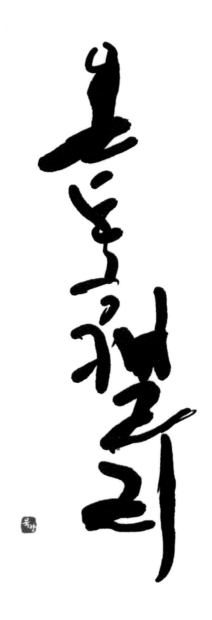

45

46

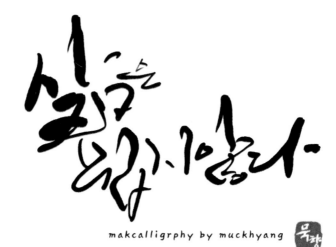

makcalligrphy by muckhyang

인생은 꽃이다

51

힘들고 힘이
부족할지라도
쉬지 않고 해야
했어

일상이에서 글이 아주려름다운 삶을 살아가자.

makcalligrphy by muckhyang

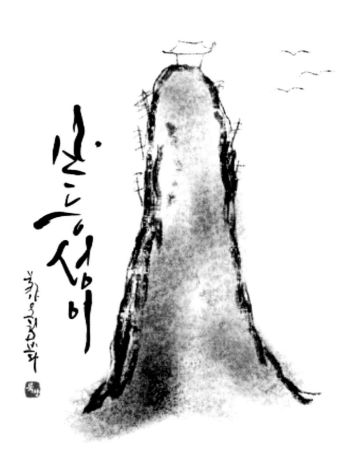

복이란 것이
행복도 아니라.

묵향의 막캘리그라피 묵향

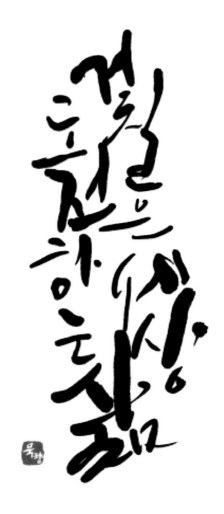

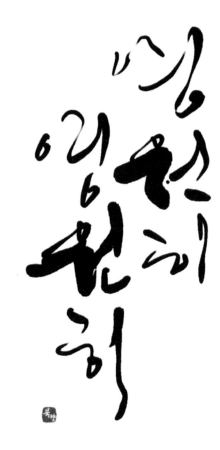

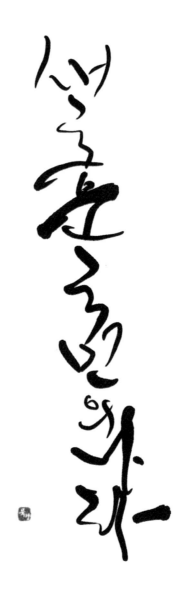

64

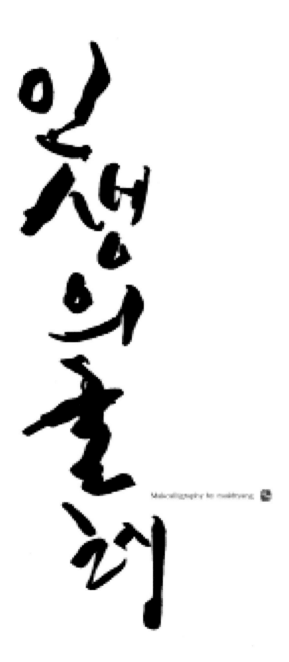

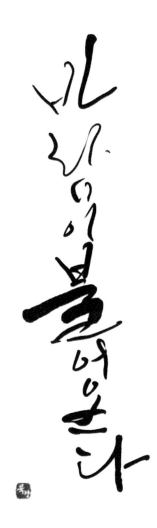

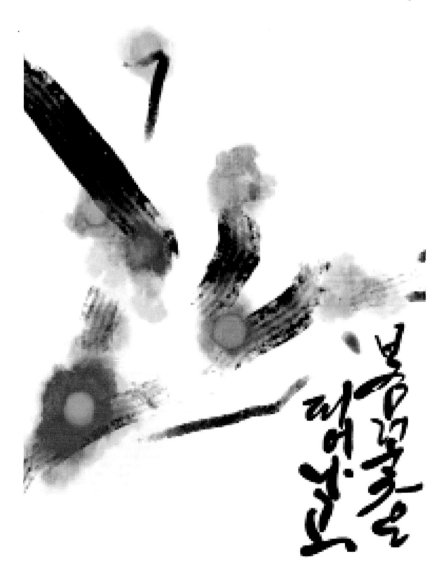

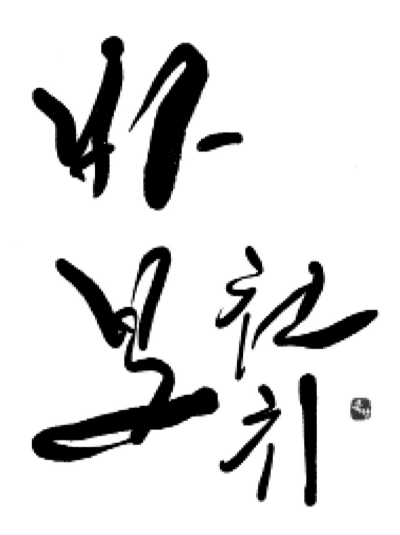

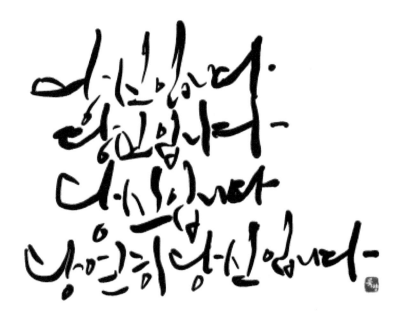

당신입니다.
참고입니다~
다시(나)에서
영원히 당신입니다~

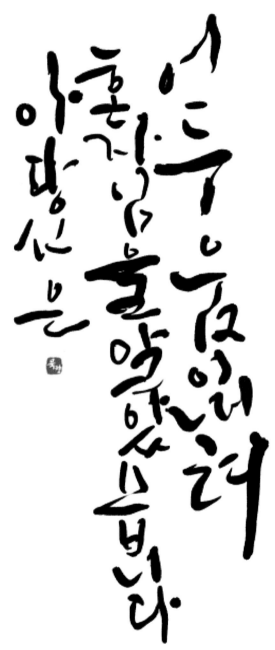

어느 날 홀연히 울지 않았더니 아 당신은

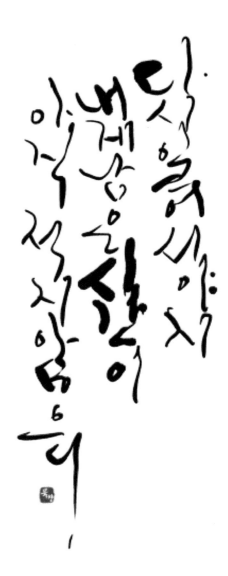

71

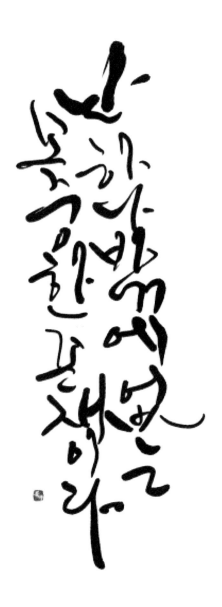

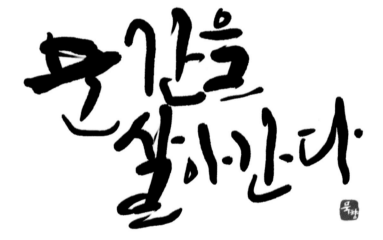

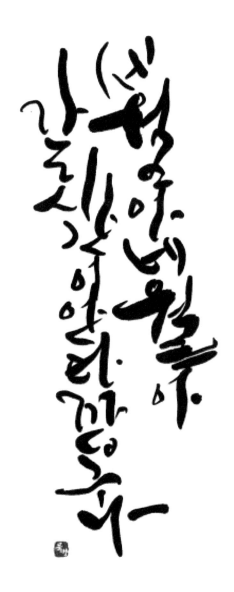

74

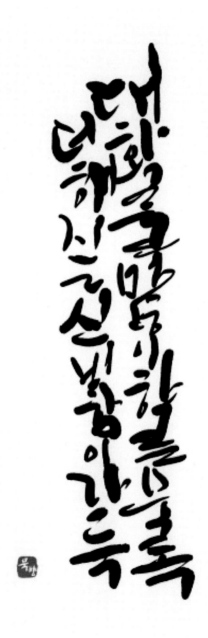

75

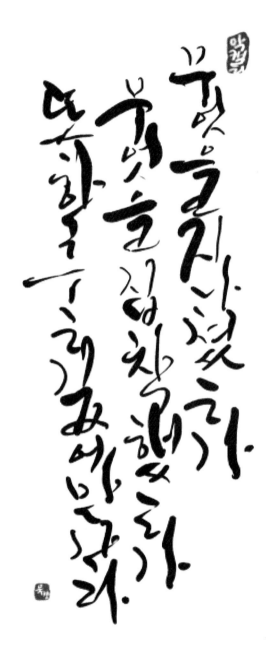

76

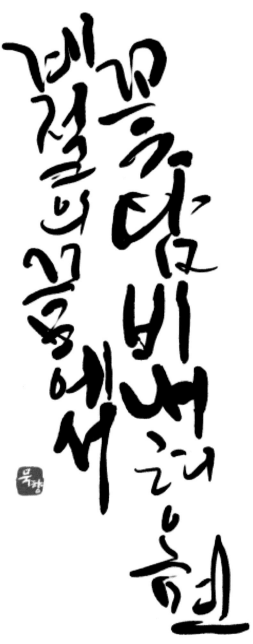

77

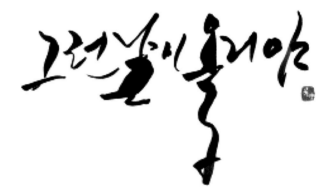

그런날이올거야

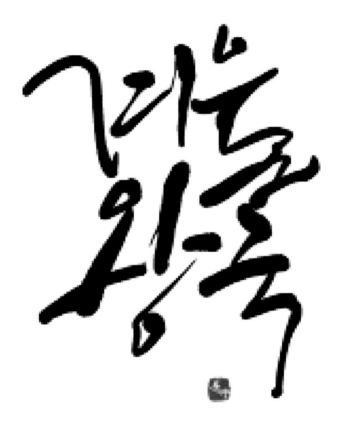

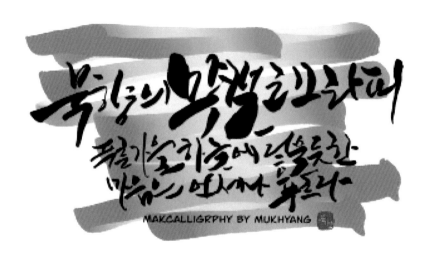

MAKCALLIGRPHY BY MUKHYANG

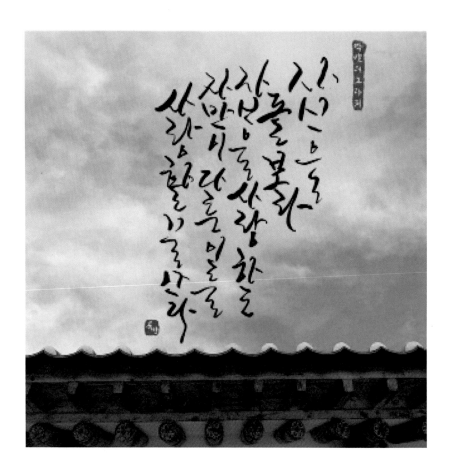

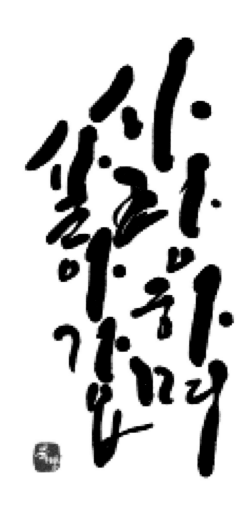

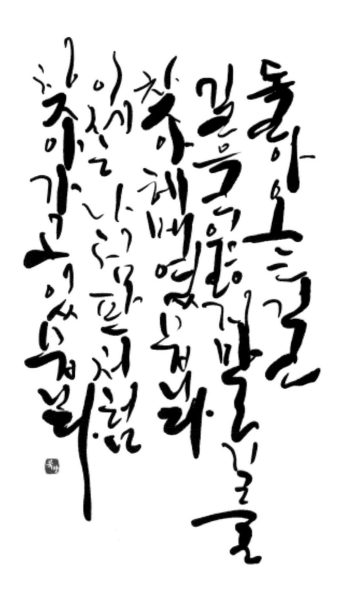

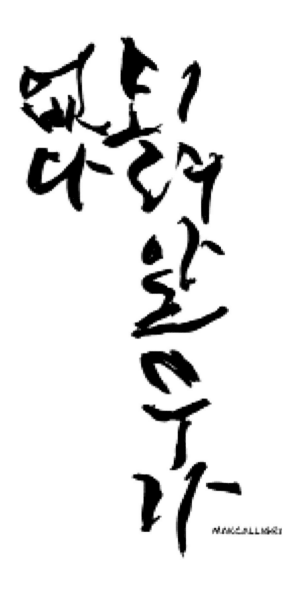

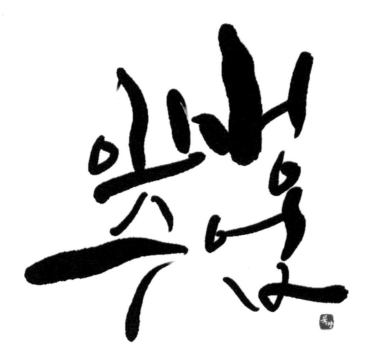

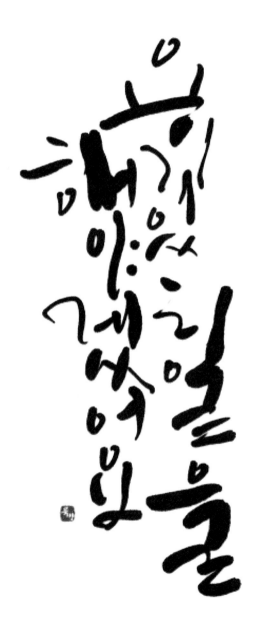

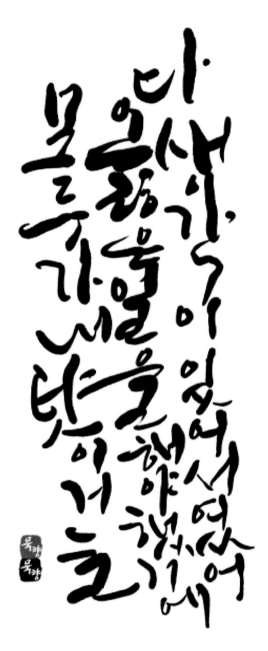

87

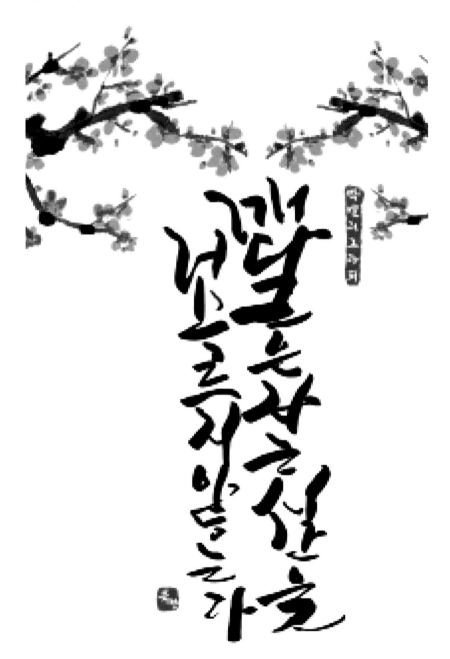

구름은 바람없이 못가고
인생은 사랑없이 못가네

2022. 3. 4

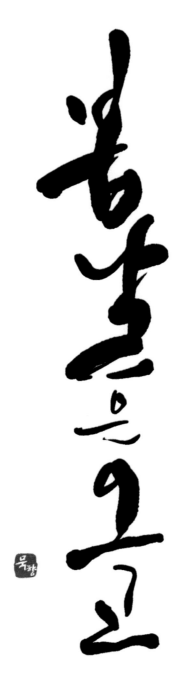

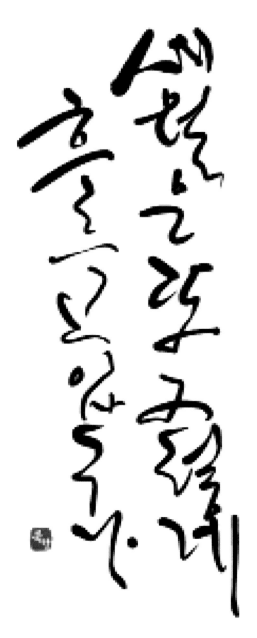

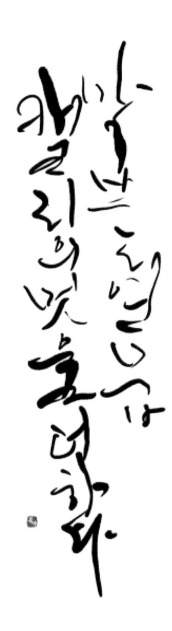

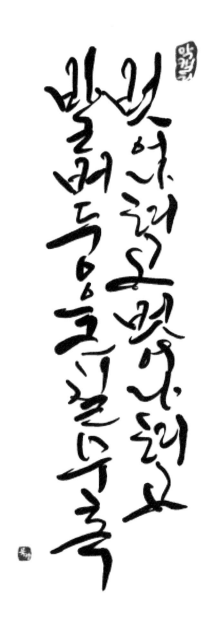

벗어 버렸오 벗어 벗었네 벗어 버렸오 벗어 벗었네

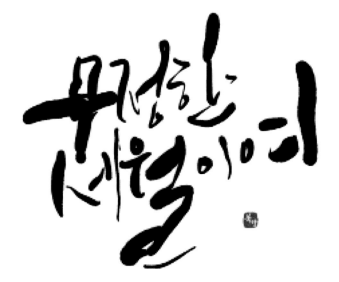

무정한
세월이여

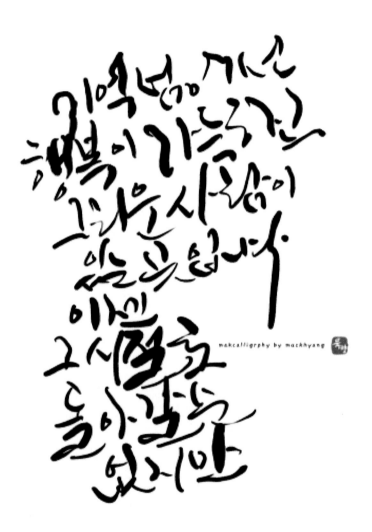

makcalligrphy by mackhyang

FREESTYLE

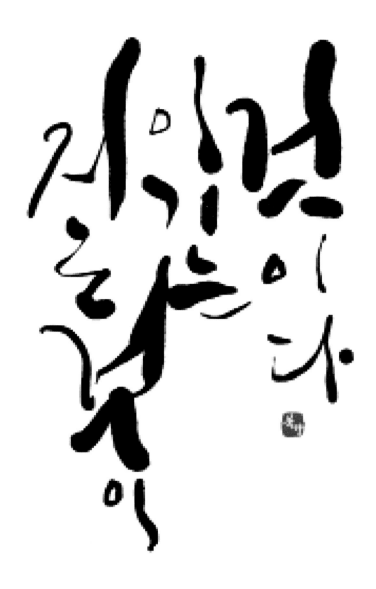

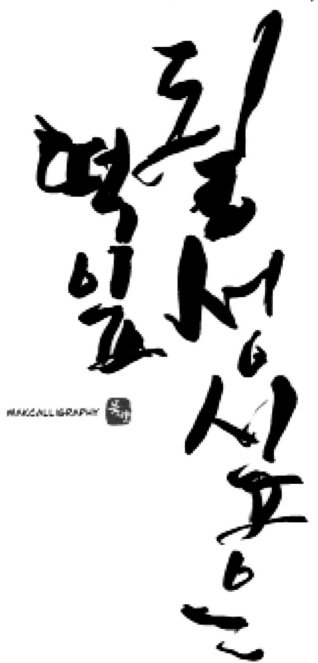

MAKCALLIGRAPHY

107

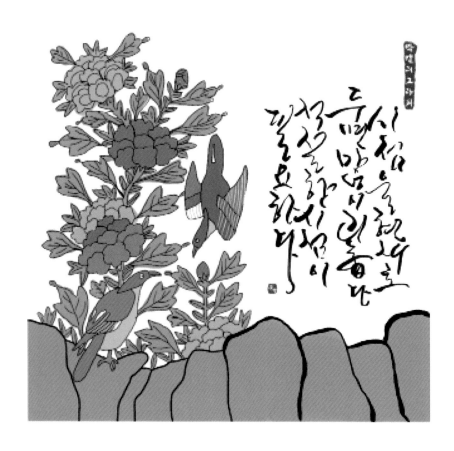

111

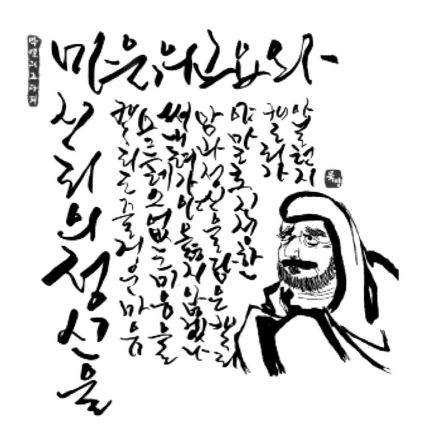

112

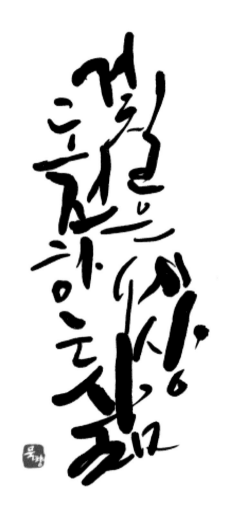

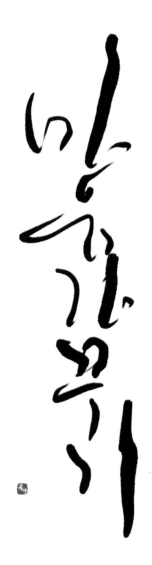

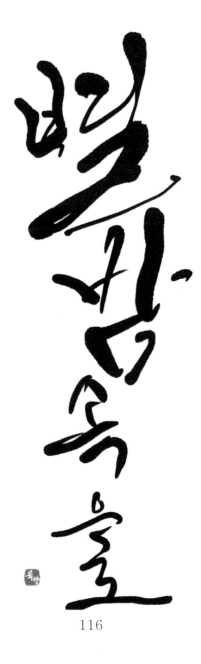

116

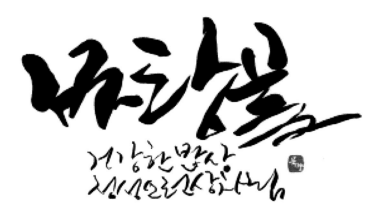

늘 한 마음으로 바라보며 애써 힘들어 하지 않고 이해 살려보려면서

125

캘리그라퍼 박창수 입니다

괜찮은사람

역화로도
수많은거짓습니다

여름호우주의.

지 안 내
늘 보늘
라 이

133

136

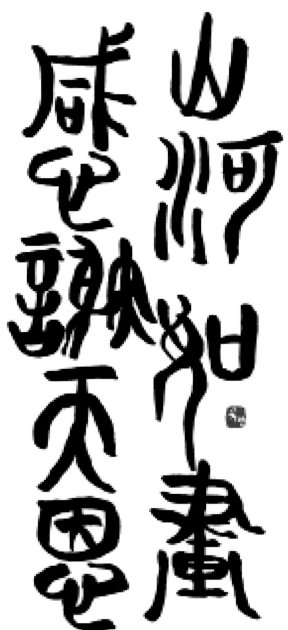

137

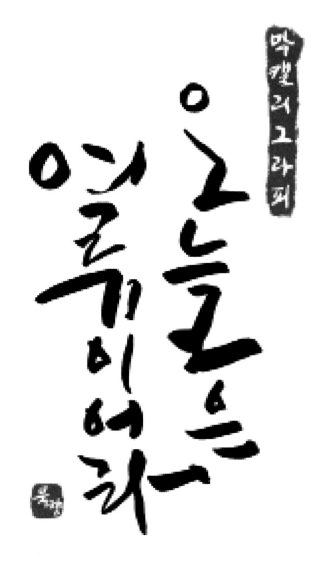

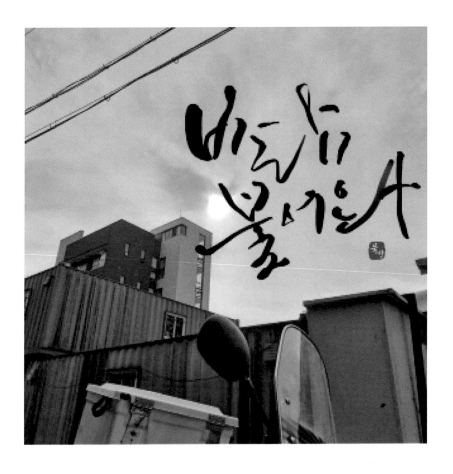

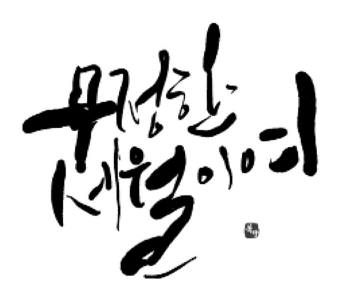

141

143

144

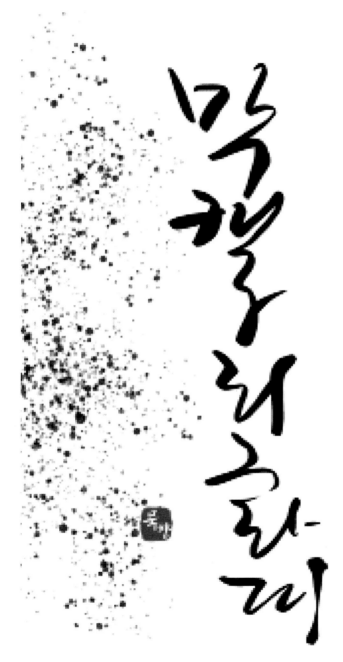

145

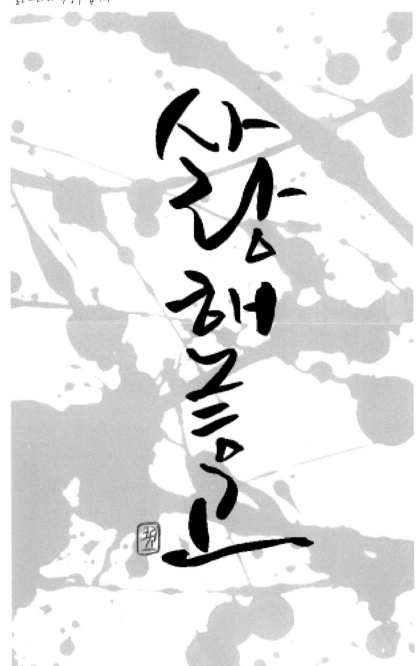

146

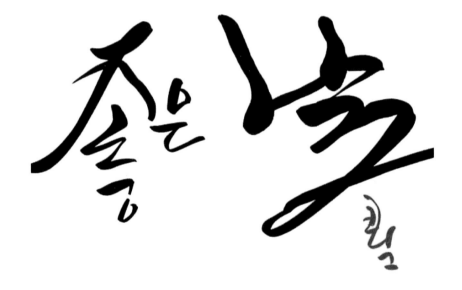

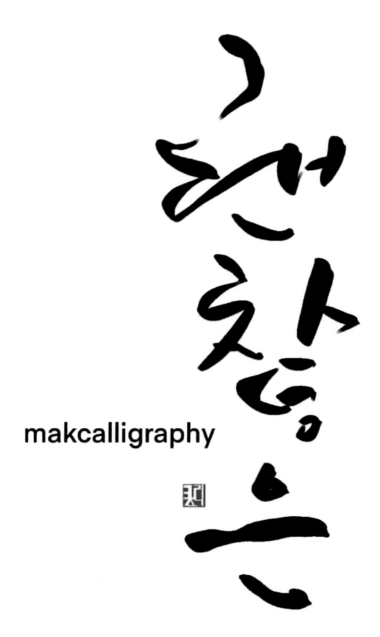

makcalligraphy

149

봄내려온다

makcalligraphy
막캘리그래피

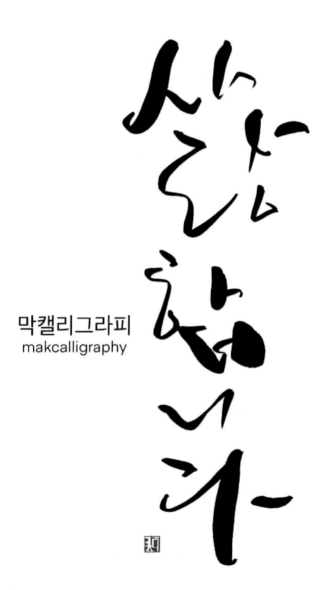

막캘리그라피
makcalligraphy

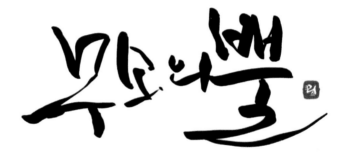

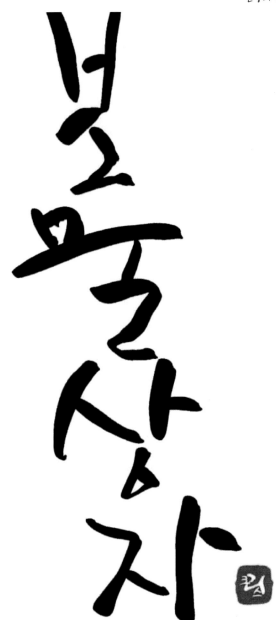

159

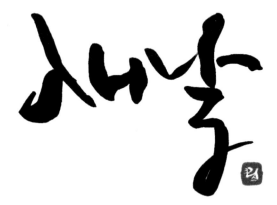

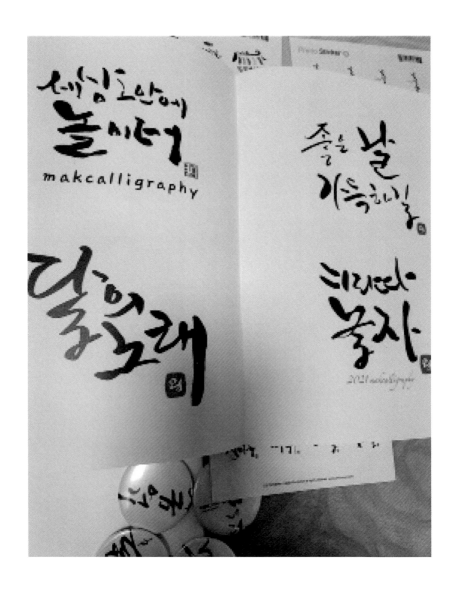

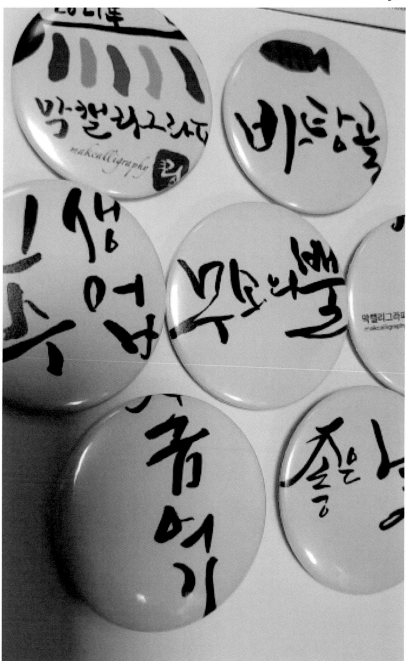

163

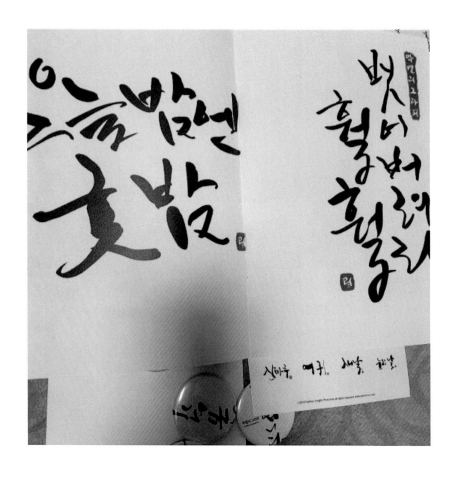

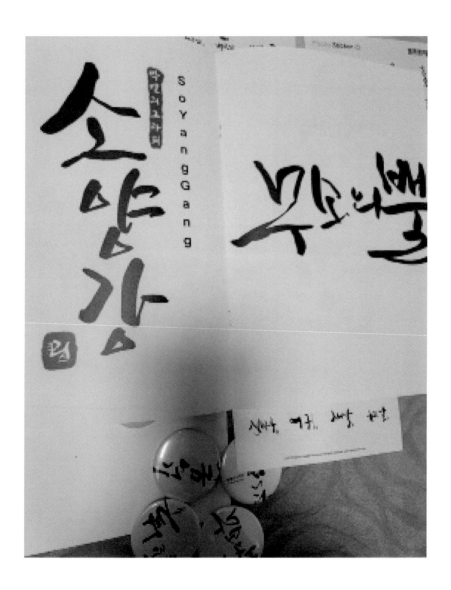

165

집으로 돌아오는 길

아기처럼 인해 바랑

169

캘리그라퍼 박창수 입니다

찬란한 햇빛 그빛을 찾아 떠난다

170

가을비

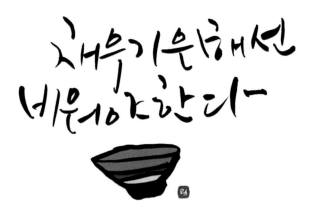

채우기 위해선
비워야한다

막-캘리그라-피

그리고

봄

묵향.박창수 지음

도서출판 캘리

175

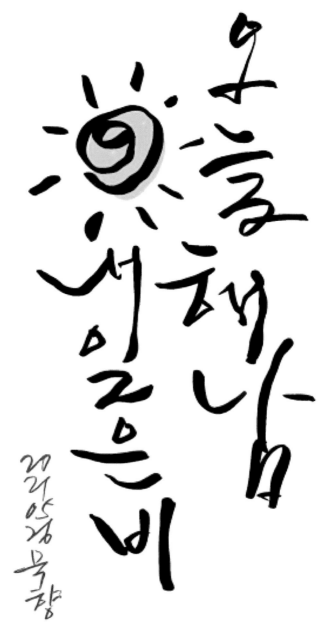

오늘 책날 서일오는비

2021 05 28 묵향

176

마음을 버려라

20210526
북향쓰다

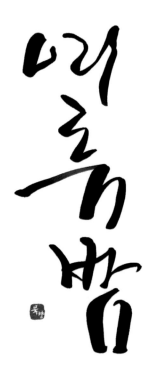

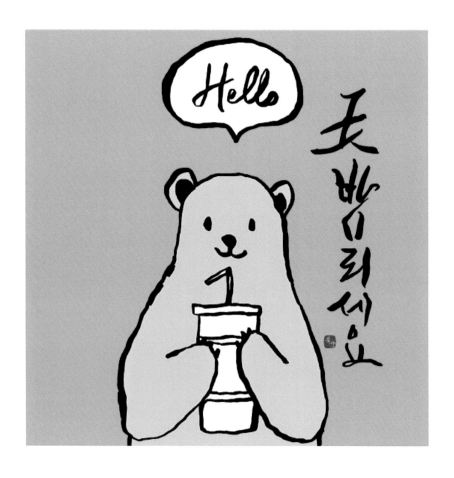

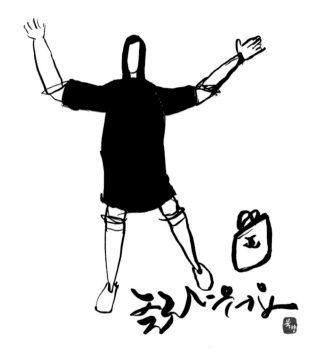

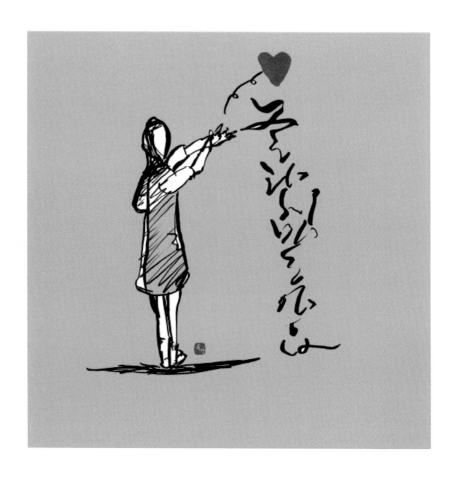

pchs

목장블러그런치
목장

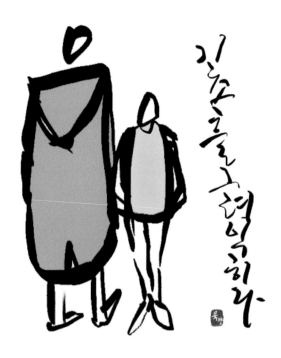

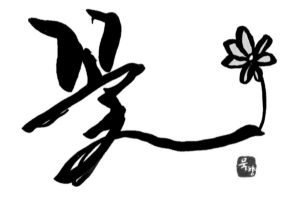

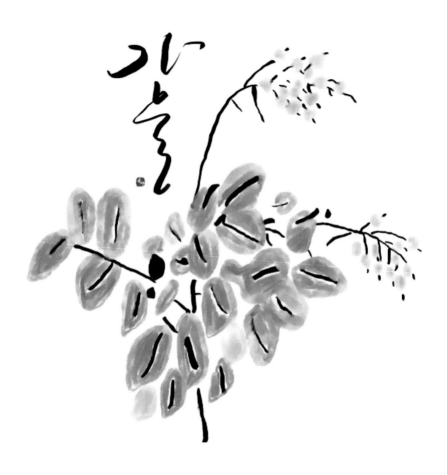

191

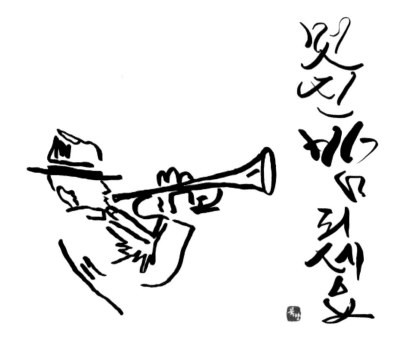

사랑이 곧
운명이라

사랑의 운명은 생각에서
거려시작한다

인생의 열쇠

먹캘리그라피 묵향쓰다

끝없는 세상

걷다보면 만날수 있을거야

일러가도 꽃밭이다

필요하다면
그렇게 하길

201

다시사랑해

Makcalligraphy

Makcalligraphy

캘리그라퍼 박창수 입니다

Makcalligraphy

Makcalligraphy

Makcalligraphy

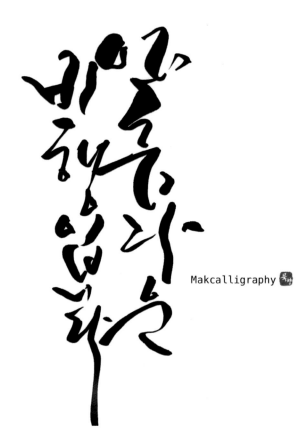

Makcalligraphy

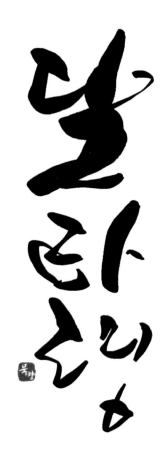

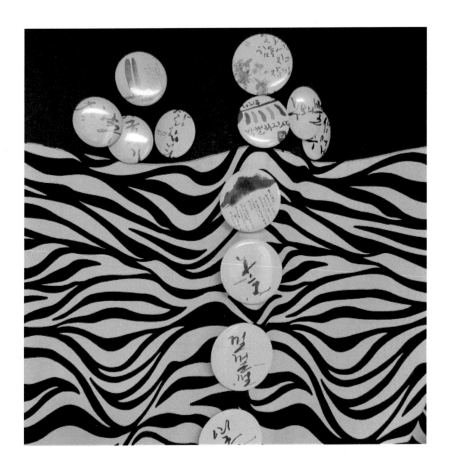

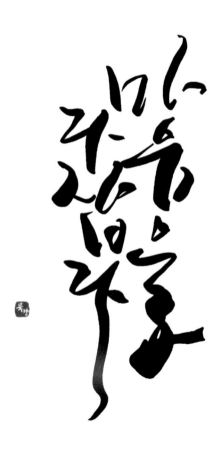

212

213

221

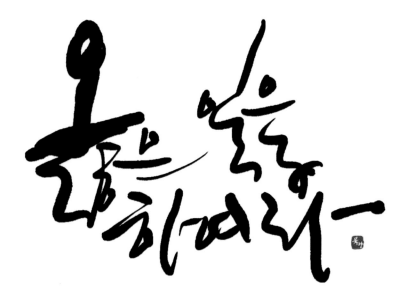

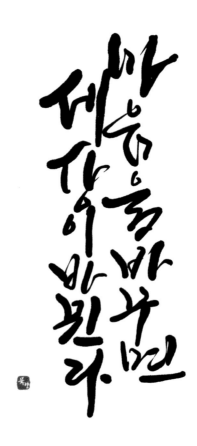

마음을 바꾸면 세상이 바뀐다

224

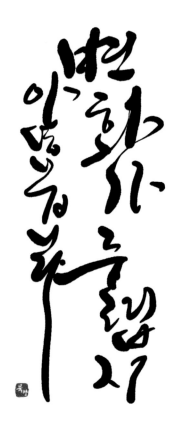

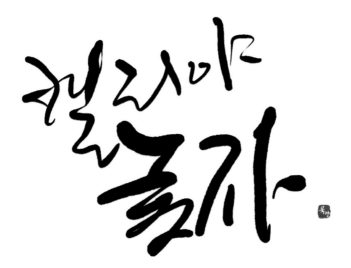

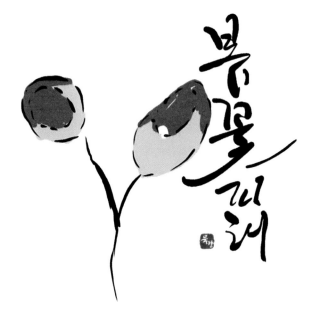

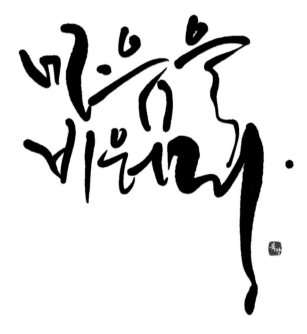

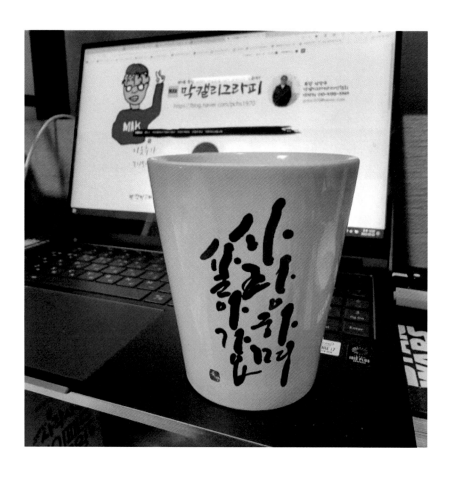

234

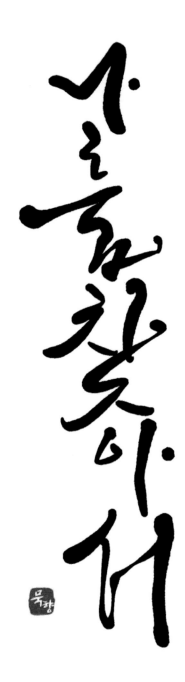

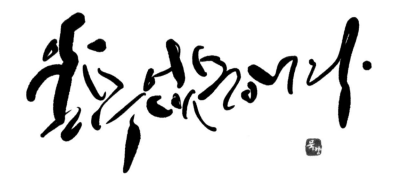

할수없군요이나

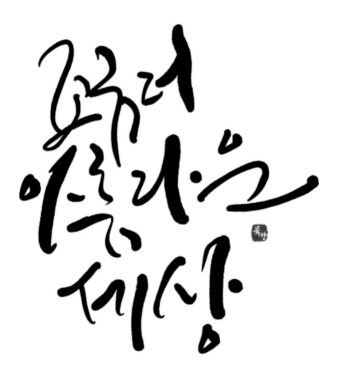

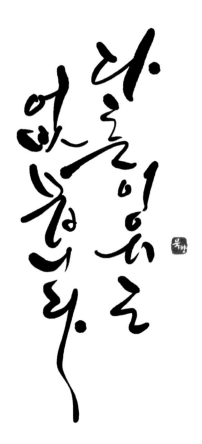

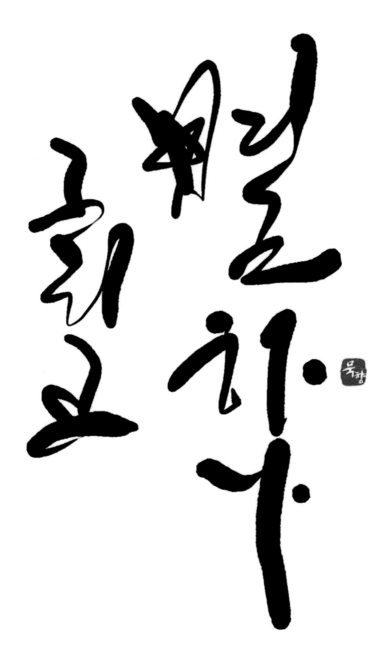

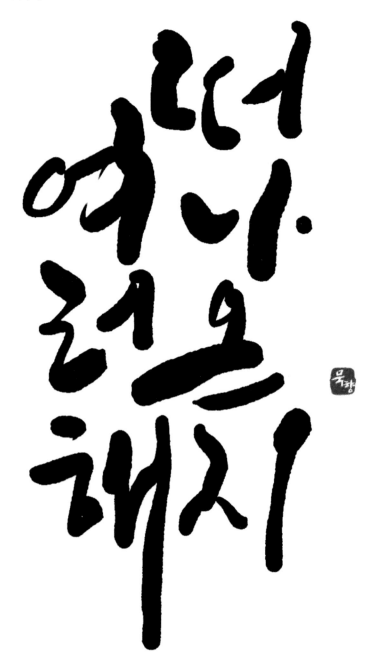

더여나
연려오
해지

240

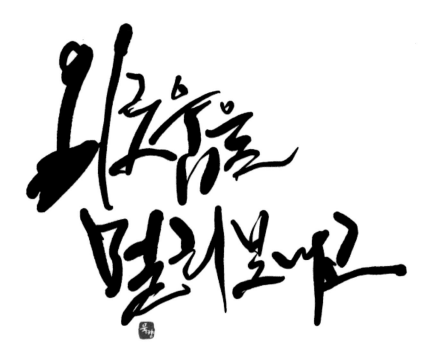

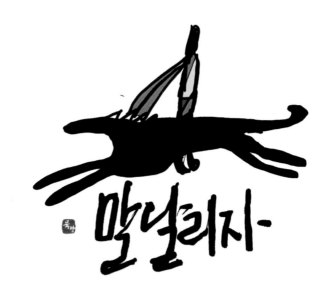

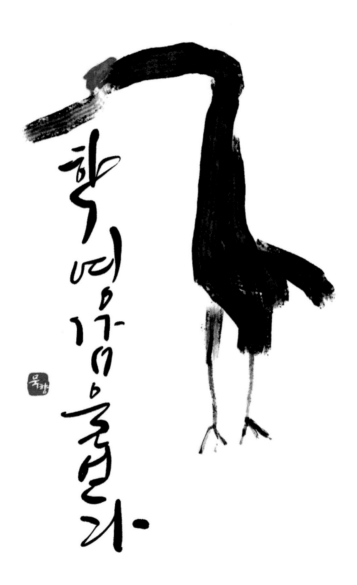

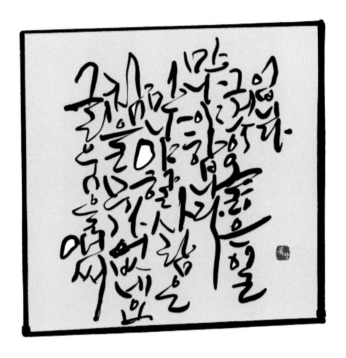

244

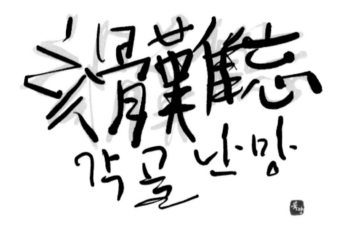

難忘

각골 난망

캘리의 창조성

캘리의 창조성

캘리는 무한한 창조의 분야입니다
한 문장도 수십개의 다른 작품들이 될 수 있습니다
물론 기초가 있어야 합니다만
창조를 선호하는 분들에게는 선택의 여지가 없습니다
쉽게 말해서 새로움을 창조하기에 너무 멋진
일들 이니까요
생각과 본능으로 창조할 수 있는 멋진 작업 입니다
캘리의 대가들을 유심히 들어다 보면 정말 캘리는
무에서 유를 창조하는 것이라는 것을 알수 있습니다
캘리에 감동하면 정말 온 몸이 행복해 집니다
가슴이 뻥 뚫리고 기분이 업 되지요
창조하는 캘리를 써내려 가십시오
그리고 당신의 것으로 만들어 간직 하십시오
그러면 당신은 캘리의 보물상자가 되는 것 입니다
붓 하나 들고 다니면서 나를 알리고
붓 하나 들고 다니면서 행복을 전합니다
창조적인 캘리 잊지 마시고 기억해 주세요
여러분의 멋진 창조적 캘리 응원합니다 ^^ ...

캘리의 감성

캘리의 감성은 따로 있다라고 저는 생각 합니다
세상을 보는 관점 캘리를 쓰는 관점이 중요하게
작용 합니다 진심과 그렇지 못한 진심은
너무 큰 차이가 납니다
캘리를 하다 보면 캘리 감성이 서서히 맘 속에
쌓이게 됩니다 저도 지인으로 통해 캘리 감성을 어렴풋이 알았습니
다만은 조금 난해하고 어렵습니다
하지만 못 오르는 산을 아닙니다
우리가 정복할 수 있는 산과도 같지요
감성이 중요 합니다
롱런을 바라시는 분들 많이들 계시죠
다 캘리감성으로 꾸려 나가시는 겁니다
감성이 메마르지 않는다면
현재도 미래도 캘리는 계속 될 것이니까요
캘리의 창조가 있다면 캘리의 감성 또한
있는 것 입니다
감성은 나를 변화하기 위해 오는 마음 입니다
여러분도
캘리감성 충만으로 멋진 캘리세상을 열어 가시길 바랍니다

캘리에 담긴 나의 이야기

캘리를 쓰다보면 하나의 일기가 되듯
하루하루 쌓이고 적어 나가 보면 나의 이야기가 됩니다
캘리작품을 간직해 보십쇼
시간이 가면서 나의 필력을 알아가실수 있을 것 입니다
나의 소소한 일상이 캘리로 표현 되기도 하죠
그래서 캘리는 자신의 이야기 입니다
지난 나의 캘리를 보고 있으면 웃음도 나지요
나 왜 이렇게 썼돼 ??? ㅋㅋㅋ
다 지금의 나를 있게한 정성들여 쌓은 돌산에
바탕이 되는 돌덩어리들 입니다
돌로 표현해서 그렇지
정말 캘리를 단단하게 지켜주는
재산과도 같은 것 입니다
캘리작품들 버리지 마시고 모아 놓으셨다가
시간 나시면 둘러 보시고
고쳐야 할 부분들을 찾아보세요
그리고 캘리감들이 줄어 들때 쯤
지난시간 써 놓았던 작품들에서
힌트를 얻어 새 것으로 만들어 보세요
캘리에 담긴 나의 이야기가 만들어 집니다

캘리에 대한 나의 자신감

제가 자신감을 이야기 하는 것은 다름이 아니라
처음시작하는 분들에 대한 이야기 입니다
숨기고 싶고 보여주기 싫은 마음 저도 이해 갑니다
하지만 언젠가 보여 주는 시간이 옵니다
그 만큼 필력도 쌓이고 말입니다
남에게 보여주는 자신감 그것은
캘리에 대한 나의 자신감 입니다
원초적인 내용이긴 합니다만
자신에 대한 자신감 없이 세상을 살아 간다면
얼마나 슬픈 이야기 아닙니까
자신의 캘리를 사랑하고 자신의 캘리를 세상에
빛을 보게 만들면 의미도 있고
추억도 되는 것 아니겠습니까
용기를 내어 보십쇼
자신의 캘리가 세상에서 당당히 서서
어깨를 나란히 하면 얼마나 좋습니까
너무 겸손하지는 마십쇼 정말

캘리의 시선

캘리의 시선

사방을 둘러 보는 것처럼
캘리의 시선으로
세상을 둘러 보십시오
캘리로 작품 할 것이 세상에 깔렸습니다
여기도 저기도 이 구석 저 구석도 캘리의 작품이
될 만한 것 입니다
영감을 주는 영감을 얻는 캘리의 시선이 중요 합니다
첫 술에 배부르지 않습니다
하다보면 보다 보면 열리고 전달해 옵니다
캘리의 창조성, 감성은 캘리의 시선으로
시작하는 것 입니다
세상에 모든 것을 캘리의 시선으로 다시 보면
무한한 캘리의 자료들이 쌓일 겁니다
그것을 생각으로 옮기고 정리하어
캘리로 표현 하십쇼
멋진 나만의 캘리작품이 탄생 할 것 입니다
캘리의 시선으로
캘리의 창조성으로
캘리의 감성으로

캘리그라퍼 박창수 입니다

캘리를 쓰는 건 현재 진행형 입니다
한해 두해 거치다 보니 그럭저럭 시간이 쌓여 갔지요
멋진 캘리 작품들을 보고 감탄하며 보낸 시간이
그리 짧지만은 않습니다
캘리를 써내려 가는 건 하루 중 가장 기쁜 시간 입니다
캘리 내용이 간단하기도하고 심오하기도하죠
모두 멋진 작업들 입니다
캘리를 처음 시작 할때가 생각 납니다
종이 위에 생각을 무작정 써내려 갈때 그 기분은
캘리의 맛을 알게 해주웠으니까요
그리고 캘리와 연관있는 작품들도 만들어 가며
행복한 시간을 맞이 하였습니다
아는 지인 분들께 선물도 하고 감사인사를 받을 때에는
캘리를 잘 선택했다라는 생각도 들었답니다
아직 갈길은 멀었습니다 그래도 걸어온 시간이 꽤 되어
목적지가 어디인지는 알고 걸어 가고 있습니다
걸어온 길도 참 뜻 깊게 마음 속에 자리 하고 있고요
맘이 외로운 분들이 캘리를 해 보시라고 추천 드립니다
외로움이 사그라 들지도 모르니까요
외로워 보았다면 진심이 담긴 캘리를 써 내려
갈줄 알 것 입니다 외로움을 잊기 위해 저도 시작 했으니까요 그리고
지금의 나는 캘리 없이는 못사는 사람이 되었답니다
캘리를 쓰는 것 또 캘리활동을 하는 것
모두가 행복한 시간이라는 것을 알아 버렸으니까요
저는 캘리쓰는 캘리그라퍼 박창수 입니다
그리고 이글을 보는 분들도 용기내서 귀찮음을 버리시고
도전해 보세요 분명 캘리의 행복 바이러스에 걸리실 겁니다
화이팅 여러분 ~ ^^...

캘리그라퍼 박창수 입니다
발　행 | 2023년 02월 24일
저　자 | 박창수
펴낸이 | 한건희
펴낸곳 | 주식회사 부크크
출판사등록 | 2014.07.15.(제2014-16호)
주　소 | 서울특별시 금천구 가산디지털1로 119 SK트윈타워 A동 305호
전　화 | 1670-8316
이메일 | info@bookk.co.kr

ISBN | 979-11-410-1765-1

www.bookk.co.kr